快樂塗鴉畫

③

海ㄏㄞˇ空ㄎㄨㄥ 生ㄕㄥ物ㄨˋ

圖・文◎胡瑞娟

目ㄇㄨˋ 录ㄌㄨˋ

75 種以上可愛造型教你畫

空中的飛鳥

海裡的生物

海裡的生物

兩棲類動物

COLOR

跟我一起畫

小ㄒㄧㄠ 雞ㄐㄧ

小雞是由受精卵的雞蛋孵化,而自己破殼而出,全身黃色絨毛,甚是可愛!

① 一個圓圓的圓圈

② 左右二邊各半圓

③ 小小眼睛和嘴巴

④ 一朵羽毛頭上長

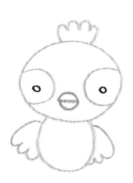

⑤ 頭下連起一個圓

⑥ 二朵翅膀二邊長

⑦ 細細長腳三隻爪

 動物小知識

貓ㄇㄠ 頭ㄊㄡ 鷹ㄧㄥ

貓頭鷹大多晝伏夜出，加上
動作敏捷而寂靜，日常生活
中我們卻相當不容易見到貓
頭鷹。主因是因為所有的貓
頭鷹都是掠食者，在大自然
中的密度原本就相當低。

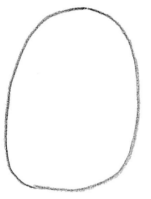

① 一個雞蛋直直站

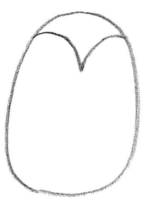

② 上有弧形中間角

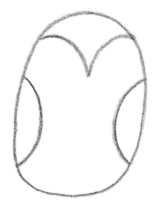

③ 左右各有長弧形

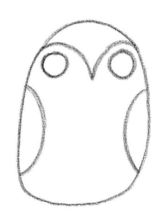

④ 大大眼睛圓又圓

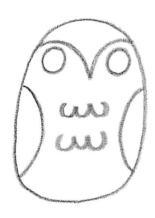
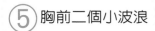

⑤ 胸前二個小波浪

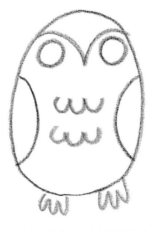

⑥ 尖尖小腳身下站

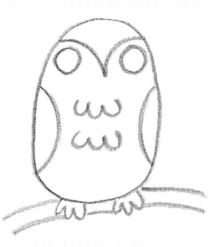

⑦ 二條弧線穿腳下

跟我一起畫

長尾鴨

長尾鴨是陪伴許多北歐人享受季節變換的好朋友，愛旅行的牠們南北遷徙往來，卻總在特定時節如老友般使人懷念。

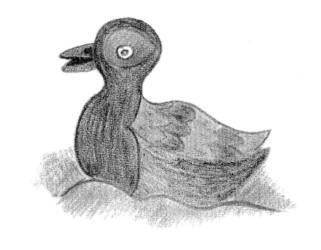

① 一條藍色的波浪

② 圓頭圓身尾巴尖

③ 突出二角尖尖嘴

④ 沿著缺角連尖角

⑤ 橢圓形左圓右尖

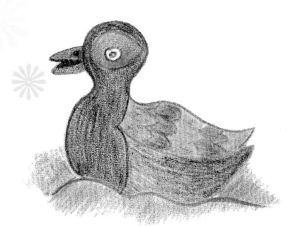
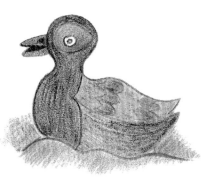
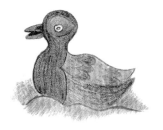

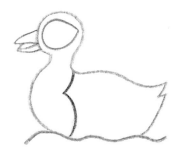

⑥ 身上二道半弧線

⑦ 嘴上小小的圓圈

⑧ 弧線連起二缺角

⑨ 眼睛大圓包小圓

⑩ 穿上像花瓣羽毛

跟我一起畫

小ㄒㄧㄠˇ 天ㄊㄧㄢ 鵝ㄜˊ

叫聲似大天鵝但音量較大，群鳥合唱如鶴，為悠遠的 "klah" 聲。習性與其它天鵝習性相似，性喜集群，飛行時排成 "人" 字隊形。

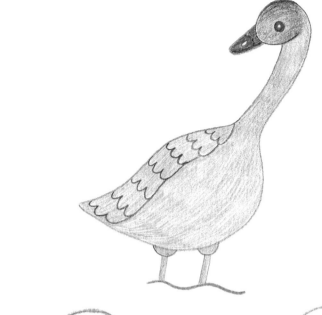

① 一個斜斜的橢圓

② 尖尖的嘴一條線

③ 小小眼睛圓又圓

④ 向下彎出長脖子

⑤ 圓胖身體尾尖尖

⑥ 身下二個小半圓

⑦ 細細長長二腳站

⑧ 一條藍色的波浪

⑨ 朵朵羽毛身上長

跟我一起畫

小紅鶴

是最小型的紅鶴。嘴長，非常暗色。雌鳥稍微小些。棲息在內陸的鹼性及鹹性的湖泊及海岸的潟湖。

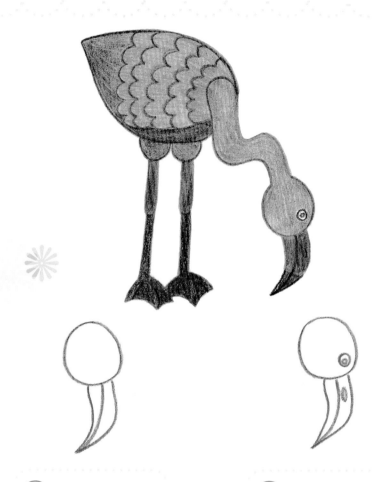

① 一個橢圓斜斜站

② 長長彎彎的尖嘴

③ 小小眼睛二個圓

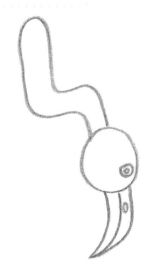

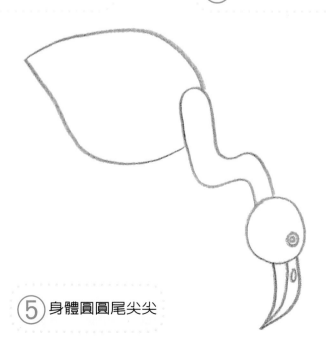

④ 彎曲脖子細又長

⑤ 身體圓圓尾尖尖

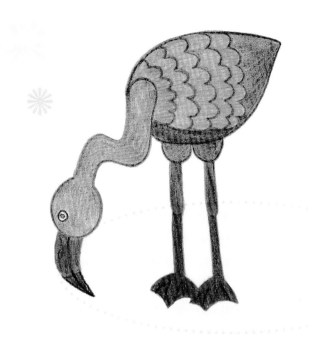

⑥ 身下二個小半圓

⑦ 朵朵羽毛像花瓣

⑧ 細直長腳菱形蹼

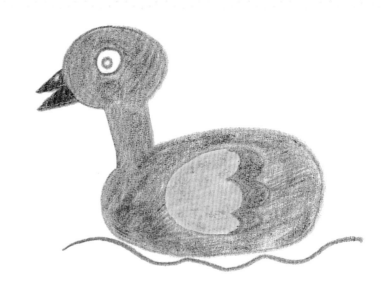

跟我一起畫

小ㄒㄧㄠˇ鴨ㄧㄚ

小鴨可以除草與吃害蟲，是農夫的最佳拍檔，而牠搖搖屁股晃來晃去的，真是可愛極了！

① 一個圓圈圓又圓

② 二個尖角畫成嘴

③ 一大一小的圓圈

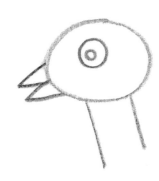

④ 直直脖子頭下連

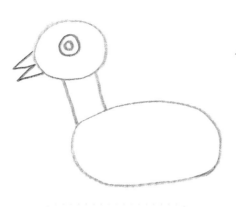

⑤ 再畫一個扁橢圓

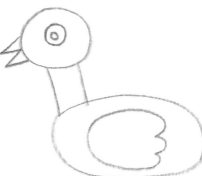

⑥ 圓圓翅膀像花瓣

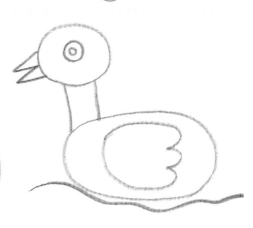

⑦ 身下一條長波浪

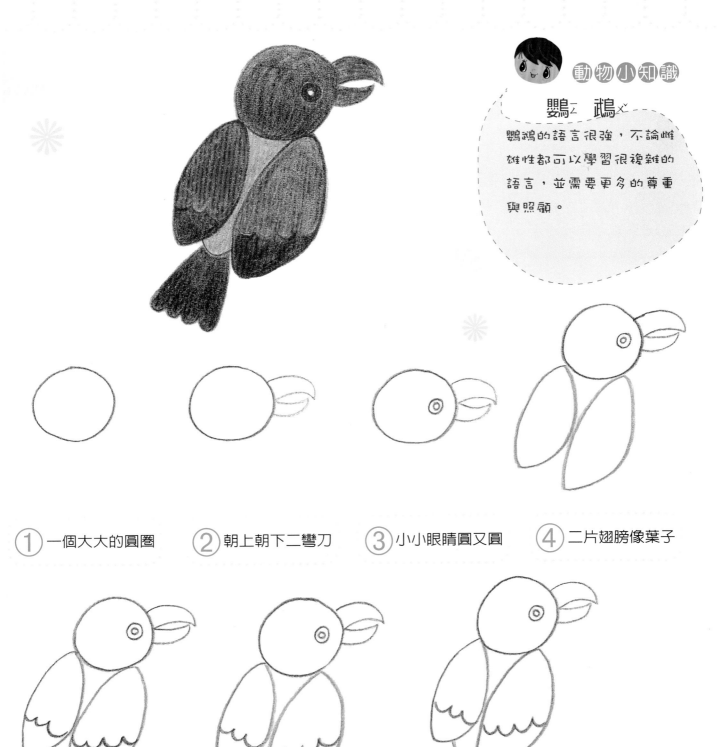

動物小知識

鸚ㄧㄥ 鵡ㄨˇ

鸚鵡的語言很強，不論雌雄性都可以學習很複雜的語言，並需要更多的尊重與照顧。

① 一個大大的圓圈

② 朝上朝下二彎刀

③ 小小眼睛圓又圓

④ 二片翅膀像葉子

⑤ 翅膀畫上波浪線

⑥ 下端弧線二片連

⑦ 長形扇形波浪尾

跟我一起畫

巨嘴鳥

最大的特徵為長有巨大的艷麗橙色長喙，相當於身長的三分之一。巨嘴鳥分佈於中、南美洲熱帶雨林深處。常給人一種陰深怪異的感覺。

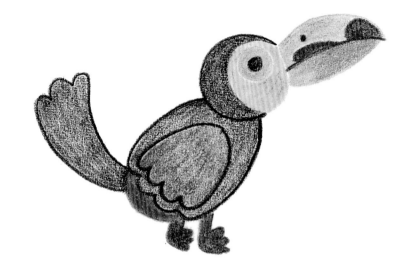

① 一個圓圈一邊斜

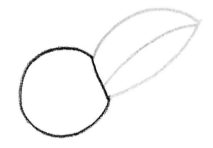

② 長長的嘴像葉子

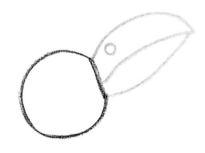

③ 畫上小小的圓圈

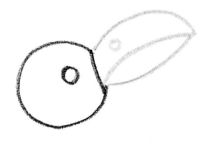

④ 小小眼睛圓又圓

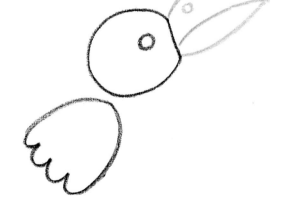

⑤ 半圓弧形波浪邊

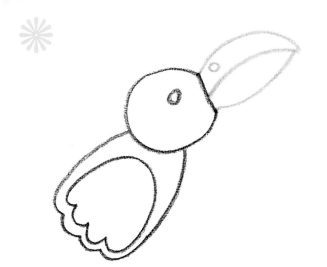

⑥ 連著頭包圍翅膀

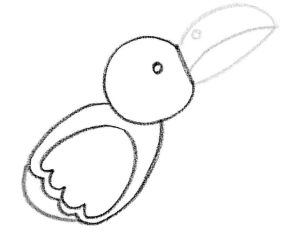

⑦ 下端半圓連二邊

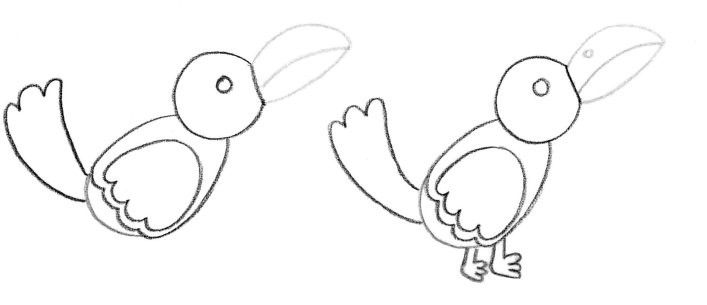

⑧ 向上彎出扇子形

⑨ 短短二腳各三爪

跟我一起畫

穴鴞

牠也是世界近代的滅絕動物之一，早在1900年的時候就已經列入絕種動物了。

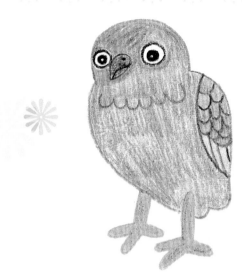

① 一個圓圓的橢圓

② 上圓下尖像草莓

③ 細細的腳三隻爪

④ 二個大大的圓眼

⑤ 嘴像葉子加小圓

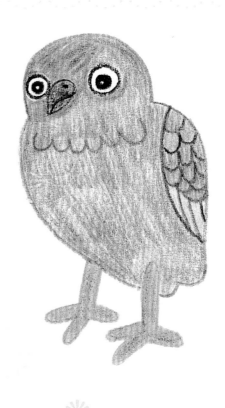

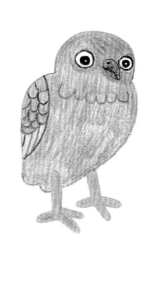

⑥ 一條弧線身上彎

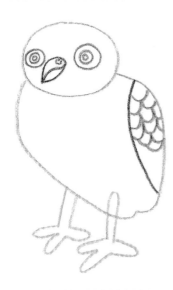

⑦ 向上彎出半小圓

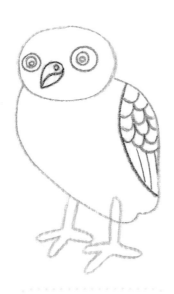

⑧ 條條直線上下連

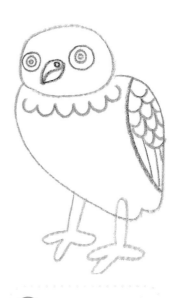

⑨ 頭下波浪圍一圈

跟我一起畫

企ˊ 鵝ˊ

企鵝是海洋鳥類，雖然它們有時也在陸地、冰原和海冰上棲息。在企鵝的一生中，生活在海裡和陸上的時間約各佔一半。企鵝不會飛，善游泳。

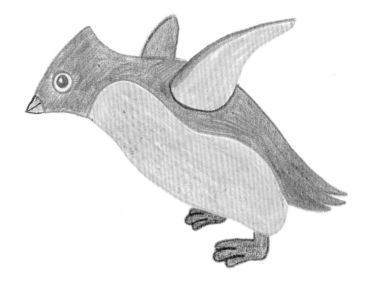

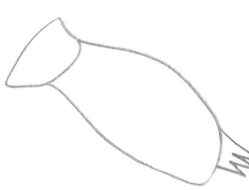

① 一個斜斜的半圓

② 連出長身像豌豆

③ 尾端尖尖又短短

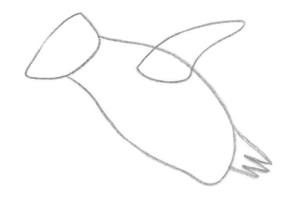

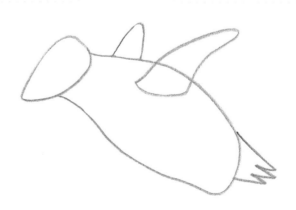

④ 三角翅膀向上長

⑤ 再加一個小三角

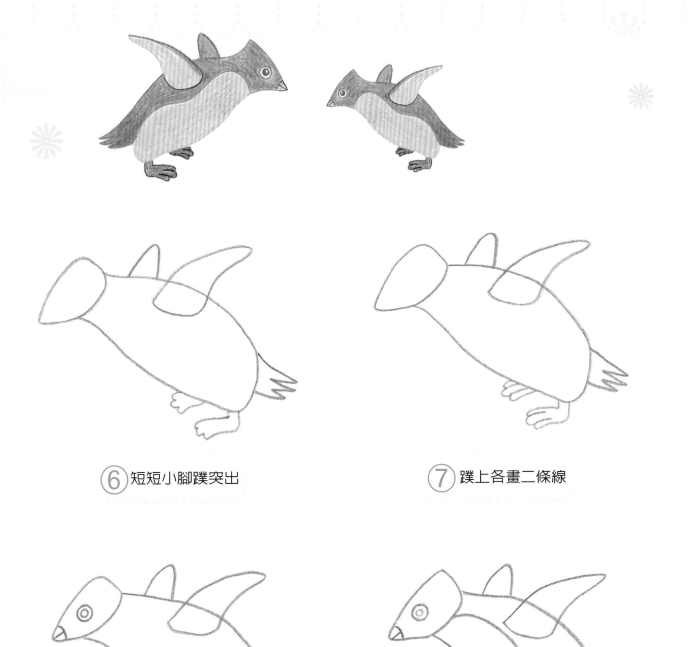

⑥ 短短小腳蹼突出

⑦ 蹼上各畫二條線

⑧ 圓圓眼睛小小嘴

⑨ 身上彎出二弧線

跟我一起畫

棲ㄑㄧ 鴨ㄧㄚ

它們可以在樹上棲息，在樹洞中築巢。棲鴨類比較多樣，駌鴦即屬於是棲鴨的一種。棲鴨如莫斯科鴨有長爪，是最喜歡樹棲的鴨。

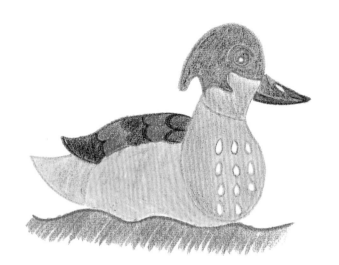

① 一條長長的波浪

② 長形葫蘆左長把

③ 連著身體尾巴尖

④ 尖尖長嘴畫中線

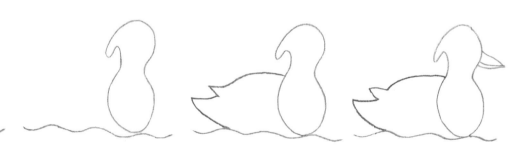

⑤ 弧線連尾和胸前

⑥ 脖子紋路像花瓣

⑦ 胸前點點小圓眼

⑧ 花瓣羽毛弧線上

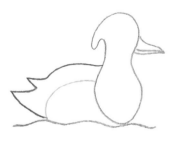

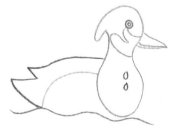

動物小知識

鸚鵡

鸚鵡有獨立的個性，自主性較高，不太喜歡被打擾，所以每天作息和接觸都最好養成習慣，並提供多樣的玩具輪流給牠們玩。

① 一個圓圈圓又圓

② 右邊一圓左半圓

③ 橢圓嘴上二橫線

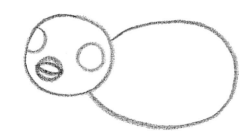

④ 向右連起大橢圓

⑤ 一邊波浪一邊尖

⑥ 上面畫上另一片

⑦ 細細小腳身下長

跟我一起畫

海ㄏㄞˇ鷗ㄡ

海鷗是富於謀略及擁有高度智慧的鳥類。每當航行迷途或大霧瀰漫時，觀察海鷗飛行方向，亦可作為尋找港口的依據。

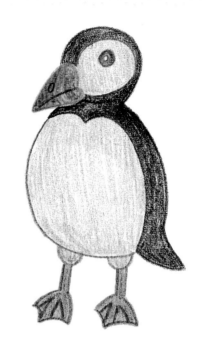

① 愛心中間一直線

③ 一個大圓串起來

② 左邊畫上小圓圈

④ 裡面大中小三圈

⑤ 身體連頭像顆蛋

⑥ 裡面有個大愛心

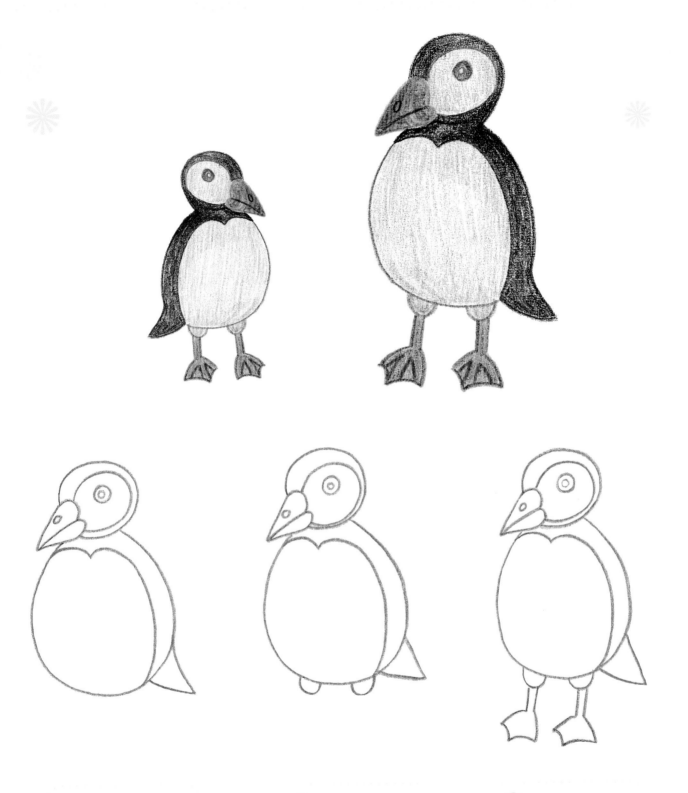

⑦ 尾巴尖尖成三角　　　⑧ 下端二個小半圓　　　⑨ 細細長腳菱形蹼

跟我一起畫

粉ㄷㄣˇ 紅ㄏㄨㄥˊ 琵ㄆㄧˊ 鷺ㄌㄨˋ

粉紅琵鷺和台灣的嬌客黑面琵鷺是近親。它們的嘴都是很有趣的湯匙形狀。傍晚時粉紅琵鷺會成群在公園低空飛行，景象很壯觀。現在由於人類的大肆捕殺，粉紅琵鷺幾乎滅絕了。

① 一顆雞蛋橫著擺

② 裡面包著小雞蛋

③ 中間一條波浪線

④ 向下彎出疊疊線

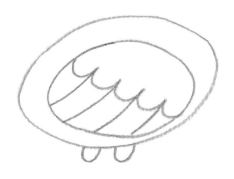

⑤ 身下二個小半圓

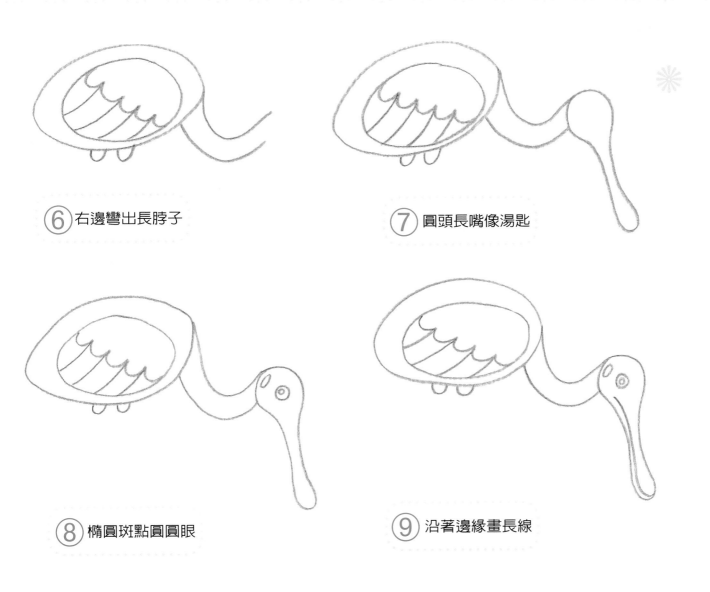

⑥ 右邊彎出長脖子

⑦ 圓頭長嘴像湯匙

⑧ 橢圓斑點圓圓眼

⑨ 沿著邊緣畫長線

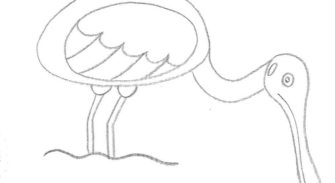

⑩ 細細長腳連著浪

跟我一起畫

琵ㄆ 嘴ㄗㄨㄟˇ 鴨ㄧㄚ

體大嘴長，末端寬大有如
鏟子因為其喙形如琵琶，
故而得名琵嘴鴨。
覓食多在淺水中挖掘淤泥
中的食物，而與其它野鴨
不同。

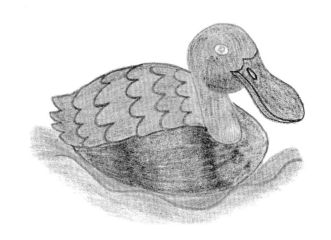

① 長葫蘆上缺二弧

② 沿著左緣畫長線

③ 一個橢圓長又扁

④ 向外圈起大圓圈

⑤ 上有眼睛大小圓

⑥ 斜斜脖子細又長

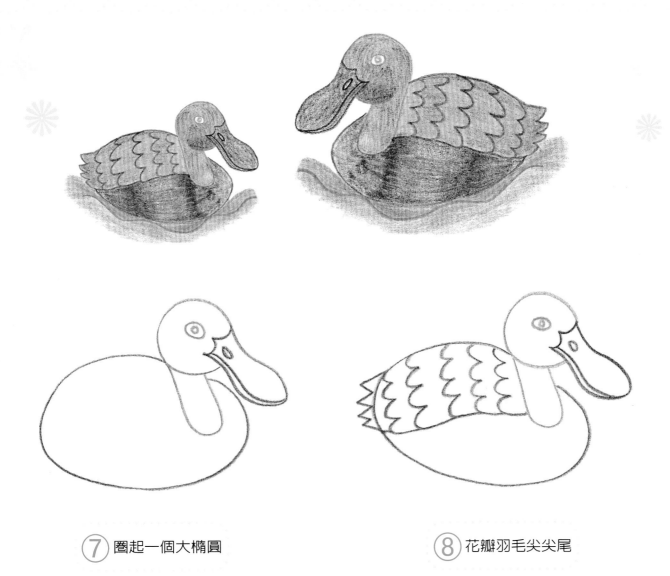

⑦ 圈起一個大橢圓

⑧ 花瓣羽毛尖尖尾

⑨ 游在水上樂逍遙

跟我一起畫

綠ㄌㄩˋ 林ㄌㄧㄣˊ 戴ㄉㄞˋ 勝ㄕㄥˋ

綠林戴勝是林戴勝中最常
見的種類，廣泛分佈於非
洲的稀樹草原，體型較大。
習性則是喜歡結小群生活
，生性活躍。

① 一個圓圈圓又圓

② 一個橢圓二弧線

③ 長長尖嘴畫中線

④ 上方圈起大橢圓

⑤ 扇形翅膀三波浪

⑥ 左右二邊各一片

⑦ 扇形長尾五波浪

⑧ 還有小小的圓點

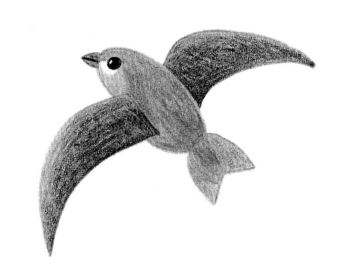

動物小知識

樓燕

樓燕又稱雨燕，善於高空飛行，喜棲高大古老的建築物中。新建的高層建築在一定程度上引來了樓燕，改善了城市生態景觀。

① 一個長長的橢圓

② 上端畫出尖小嘴

③ 圓前橢圓小小眼

④ 橢圓尾端缺三角

⑤ 向左畫出長彎刀

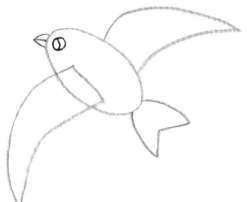

⑥ 向右畫出長彎刀

跟我一起畫

鴨ㄚˊ子˙

鴨子喜歡玩水。鴨子怕太
熱也怕太冷。鴨子走路的
模樣，牠總是兩腳開開，
引頸向前，左搖右擺的姿
勢，真是好玩極了。

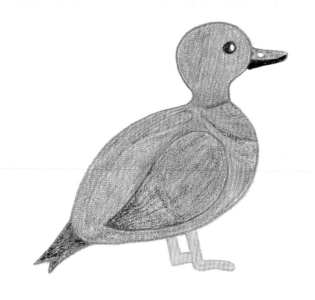

① 一個圓圈圓又圓

② 長長尖嘴畫中線

③ 圓圓眼睛一弧線

④ 小小圓圈畫嘴上

⑤ 短短脖子頭下伸

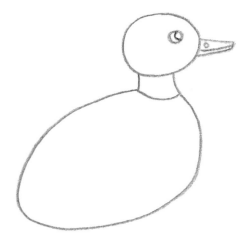

⑥ 大大蛋形脖子連

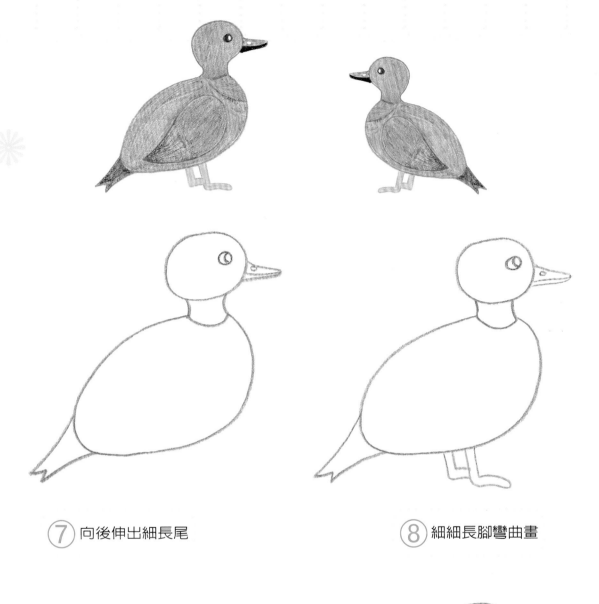

⑦ 向後伸出細長尾

⑧ 細細長腳彎曲畫

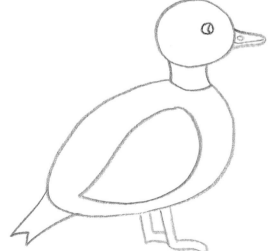

⑨ 大大翅膀像片葉

 跟我一起畫

戴勝

戴勝在台灣為春秋兩季稀有的過境鳥。大抵營巢於土穴裡。金門人稱戴勝為墓坑鳥，也因為牠們常在墳地出入，故金門人認為戴勝是一種不吉祥的鳥類。

① 圓頭尖嘴畫中線

② 圓圓眼睛二弧線

③ 頭頂伸出四長瓣

④ 長長橢圓連著頭

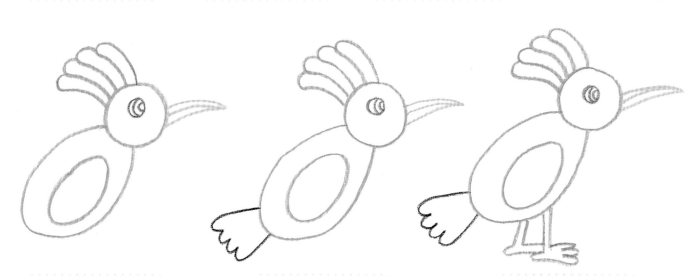

⑤ 橢圓翅膀扁又長

⑥ 尾端伸出扇形尾

⑦ 細細的腳三個爪

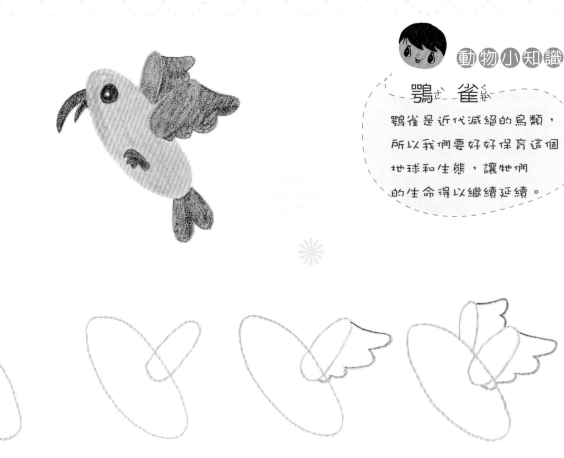

動物小知識

鶚雀

鶚雀是近代滅絕的鳥類，所以我們要好好保育這個地球和生態，讓牠們的生命得以繼續延續。

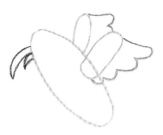

① 長長橢圓斜斜放

② 向上伸出小橢圓

③ 一片波浪連二端

④ 上下各畫出一片

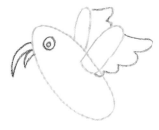

⑤ 細細尖尖的長嘴

⑥ 大圓小圓包成眼

⑦ 三爪小腳向上提

⑧ 尾端二片小橢圓

跟我一起畫

鴿子

由於鴿子具有本能的愛巢慾，歸巢性強，同時又有野外覓食的能力，久而久之被人類所認識，於是人們就從無意識到有意識地把鴿子作為家禽飼養。

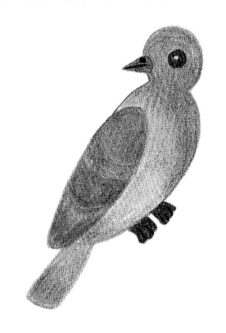

① 一個圓圈圓又圓　　② 左邊一個小圓錐　　③ 圓錐嘴上小圓點　　④ 大小二圓畫成眼

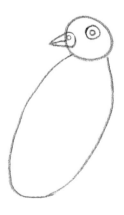

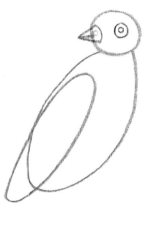

⑤ 頭下連起長橢圓　　⑥ 長長扁扁的翅膀　　⑦ 伸出長長扇子尾　　⑧ 三隻小爪畫身邊

藍ㄌㄢˊ 足ㄗㄨˊ 鰹ㄐㄧㄢ 鳥ㄋㄧㄠˇ

一隻雄性藍足鰹鳥做出很酷的樣子吸引雌鳥注意，從而實現一系列繁殖過程。
但受文明世界的破壞，這些鳥類已經越來越少了。

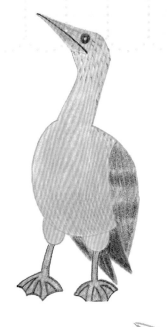

① 長長圓錐斜斜放　② 連著箭頭小小眼　③ 向下伸出長脖子　④ 圈起一個大圓圈

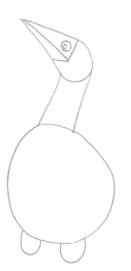
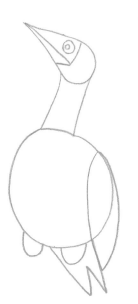

⑤ 圓下二個小半圓　⑥ 下端伸出二尖尾　⑦ 細長翅膀像柳葉　⑧ 細細長腳四個蹼

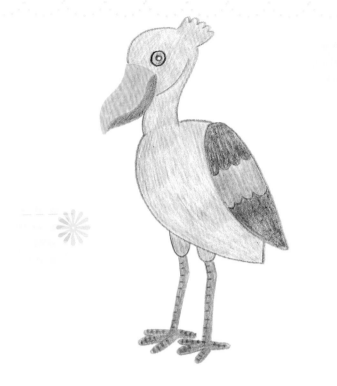

鯨_{ㄐㄧㄥ} 頭_{ㄊㄡ} 鸛_{ㄍㄨㄢ}

鯨頭鸛最有趣的是它的
嘴，又大又粗又短，顏色
為斑駁的綠色或橄欖褐
色，尖端還有一個彎鉤，
所以被稱為鯨頭鸛。

① 彎彎長嘴一邊平

② 嘴上彎彎一條線

③ 向外圈起一個圓

④ 大圓小圓包成眼

⑤ 頭上長出五瓣冠

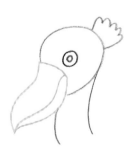

⑥ 頭下伸出長脖子

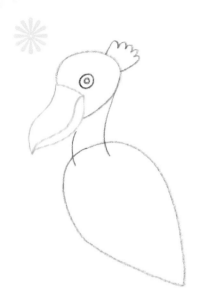

⑦ 大橢圓上圓下尖

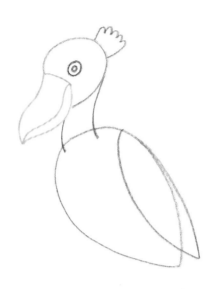

⑧ 細長翅膀像柳葉

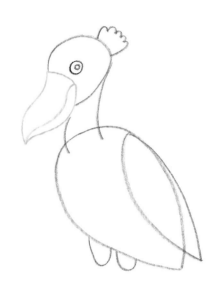

⑨ 小小半圓掛身下

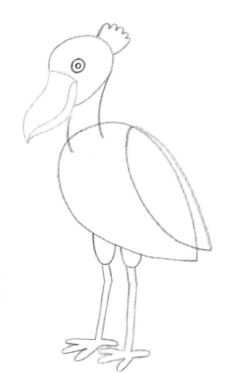

⑩ 細細長腳四個爪

跟我一起畫

鸚鵡

鸚鵡中最大的一類是生活在中、南美熱帶雨林中的金剛鸚鵡,最大的可達一米。這類鸚鵡壽命通常在50年左右,極端個別的可逾百年。

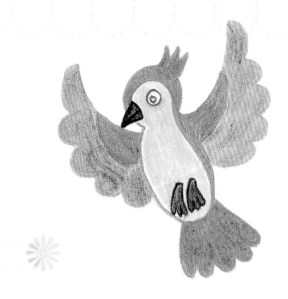

① 一個圓圈圓又圓

② 三角尖冠長頭頂

③ 三角小嘴中線畫

④ 大圓小圓包成眼

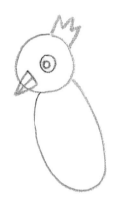

⑤ 頭下連起長橢圓

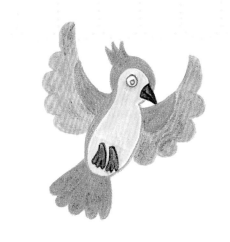
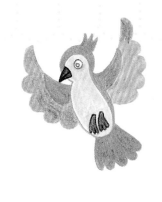

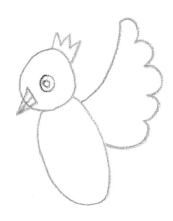
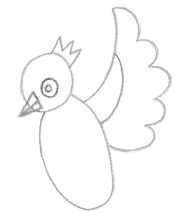
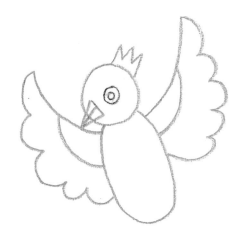

⑥ 上彎弧線波浪連　⑦ 翅膀連身彎弧線　⑧ 左右二邊各一片

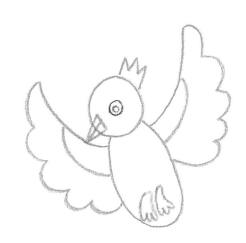
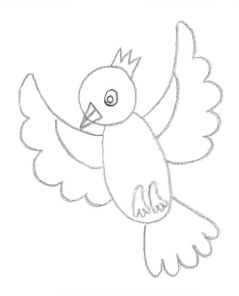

⑨ 小小三爪掛身上　⑩ 下端大大扇形尾

跟我一起畫

公ㄍㄨㄥ 雞ㄐㄧ

公雞只要見到另一隻公雞抬頭高叫「咕～咕～咕」，就會張著翅膀衝向前方，啄牠的頭冠使牠無法昂首高叫，見不得別人好！

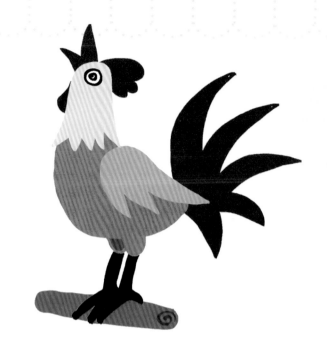

① 一個長長半橢圓

② 尖尖鋸齒連二邊

③ 向上冒出尖角嘴

④ 雲朵雞冠水滴囊

⑤ 大圓小圓畫成眼

⑥ 拋出一個半圓線

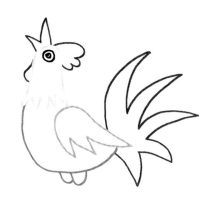

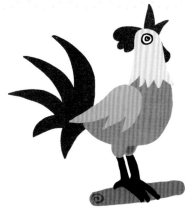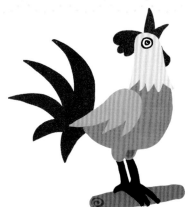

⑦ 半圓連接鋸齒邊　⑧ 長長葉子掛雞尾　⑨ 身下二個小半圓

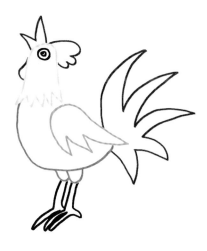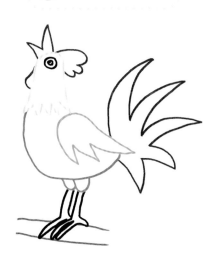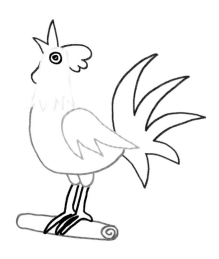

⑩ 伸出細長的尖爪　⑪ 二平行線穿過爪　⑫ 一邊弧線和漩渦

信ㄒㄧㄣ 天ㄊㄧㄢ 翁ㄨㄥ

牠能乘南半球西風帶飛繞地球一周，以最優秀的滑翔飛行聞名。以魚蝦烏賊為主食，朝夕浮於水面覓食，有時亦展開雙翼潛入水中捕吃。

① 二個半圓接著連　　② 圓弧連起左右端

① 一條線有二波浪　　② 向內彎出二翅膀　　③ 三角圓圓連二端

① 扁扁橢圓前尖角　　② 三角連起尾二端　　③ 一片翅膀向上揚　　④ 一片翅膀彎折畫

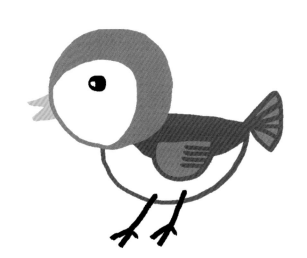

動物小知識

麻ㄚˊ　雀ㄑㄩㄝˋ

通常棲息於鄉村或城市，營巢於建築物之隙縫、簷瓦之間，所以據其生態習性而有〝厝鳥〞之名，是典型與人共居的鳥類。

① 圓圓頭有小小嘴

② 圓內彎出一弧線

③ 黑黑圓眼內小點

④ 一個小半圓身體

⑤ 小小半圓的翅膀

⑥ 弧線穿翅膀二邊

⑦ 三角尾巴像扇子

⑧ 細細長腳三隻爪

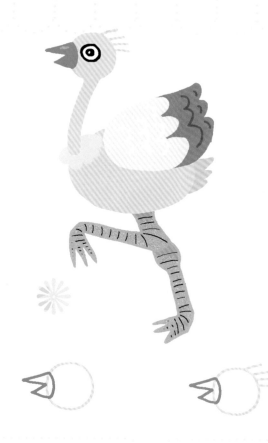

駝鳥

駝鳥是世上現存最大的鳥類。棲於熱帶稀樹草原上，駝鳥的眼睛大大的，睫毛很長，很漂亮，可以看到5公里內的事物。駝鳥跑步的速度是每小時45公里。

① 圓圓頭前尖尖嘴

② 頭上伸出小長毛

③ 大圓小圓畫成眼

④ 長長脖子頭下連

⑤ 一朵小雲脖子連

⑥ 還有大大的橢圓

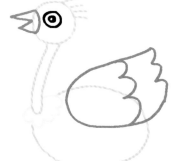

⑦ 波浪翅膀和尖尾

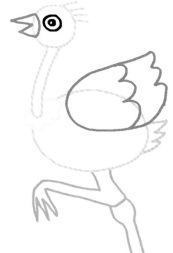

⑧ 還有長腳身下站

① 長長鞋把缺一端

② 一個半圓連兩端

③ 圓圓眼睛接缺口

④ 彎出圓頭和身體

⑤ 圓弧連起嘴和尾

⑥ 短短腳掌身下站

⑦ 還有像雲朵翅膀

跟我一起畫

啄^{ㄓㄨㄛ} 木^{ㄇㄨ} 鳥^{ㄋㄧㄠ}

啄木鳥舌頭特別的構造，可以鑽進樹洞把昆蟲拉出來吃。蟲蟲一旦除去，樹木能順暢地吸收土壤中的水份與養份，啄木鳥成了森林名醫，因此「樹木的醫生」之雅稱。

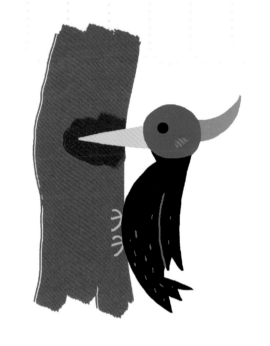

 ① 一個圓圈圓又圓

 ② 長長彎刀向外長

 ③ 尖尖長嘴連著圓

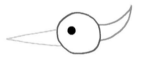 ④ 還有小小的圓眼

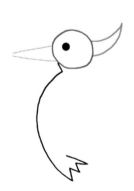 ⑤ 圓弧連著三角尾

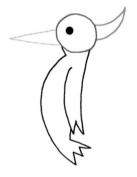 ⑥ 長長翅膀角尖尖

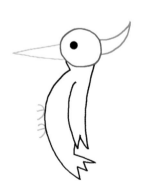 ⑦ 三爪小腳畫圓旁

 ⑧ 掛在粗粗的樹上

孔雀（ㄎㄨㄥˇ ㄑㄩㄝˋ）

孔雀主要生活在針葉林和闊葉林中。在春季孔雀發展期，雄孔雀羽毛特別豔麗，特別是當它開屏的時候，更加迷人。

① 土豆身體髮捲捲　　② 小小眼睛尖尖嘴　　③ 三隻小爪細長腳　　④ 半個雲朵圍外頭

⑤ 二邊直線與身連　　⑥ 上有九個小圓圈　　⑦ 小圓疊在大圓上　　⑧ 直線連身體和圓

跟我一起畫

犀(ㄒㄧ) 鳥(ㄋㄧㄠˇ)

犀鳥因牠頭上的角質頭盔似犀牛角而得名，牠的嘴巴很大，可以精準接住食物，公犀鳥很溫柔體貼，只要接到食物一定會將母犀鳥餵飽，然後自己再吃。

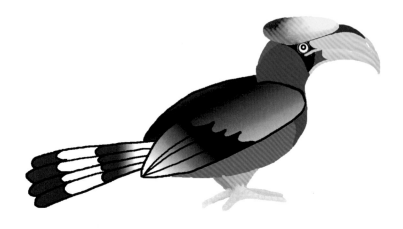

① 又圓又大的彎勾　　② 一條大大的圓弧

③ 橢圓翅膀二端連　④ 長長尾巴像支扇　⑤ 一道圓弧頭尾連　⑥ 頭戴一塊三角盔

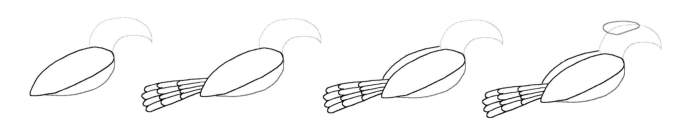

⑦ 彎彎一道短弧線　⑧ 弧線彎出細長嘴　⑨ 短短大腳身下站　⑩ 紅圓黑圓疊成眼

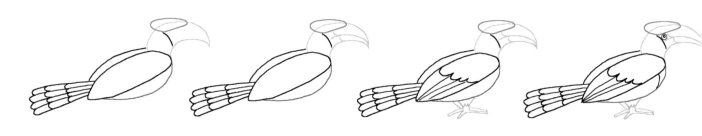

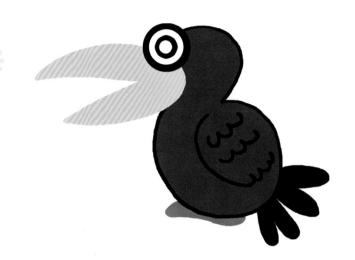

動物小知識

烏 × 鴉 ˉ

烏鴉無華麗的羽毛也無美
妙的歌聲，但是科學家發
現幾種烏鴉智力發達到會
製造並儲藏工具，並利用
工具挖取食物，是種靈巧
聰慧的鳥兒。

① 一個橢圓缺三角

② 大圓小圓疊在上

③ 葫蘆身體嘴邊畫

④ 一條弧線變翅膀

⑤ 四個長橢圓尾巴

⑥ 弧形腳丫身下站

跟我一起畫

旗 魚

旗魚又稱「馬林魚」屬於迴游性大洋魚類，蹤跡遍及世界各大洋溫暖水域，頭尖嘴尖，嘴吻上顎特別發達、像一支～長矛，是旗魚的主要特徵。

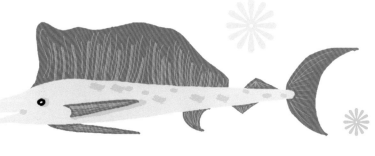

① 直線中凸起後鉤

② 畫出尖嘴和細尾

③ 長長背鰭彎曲線

④ 半圓尾鰭像彎月

⑤ 三角魚鰭上下長

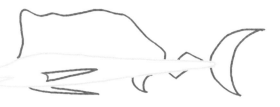

⑥ 還有二片細尖長

⑦ 嘴邊小眼圓又圓

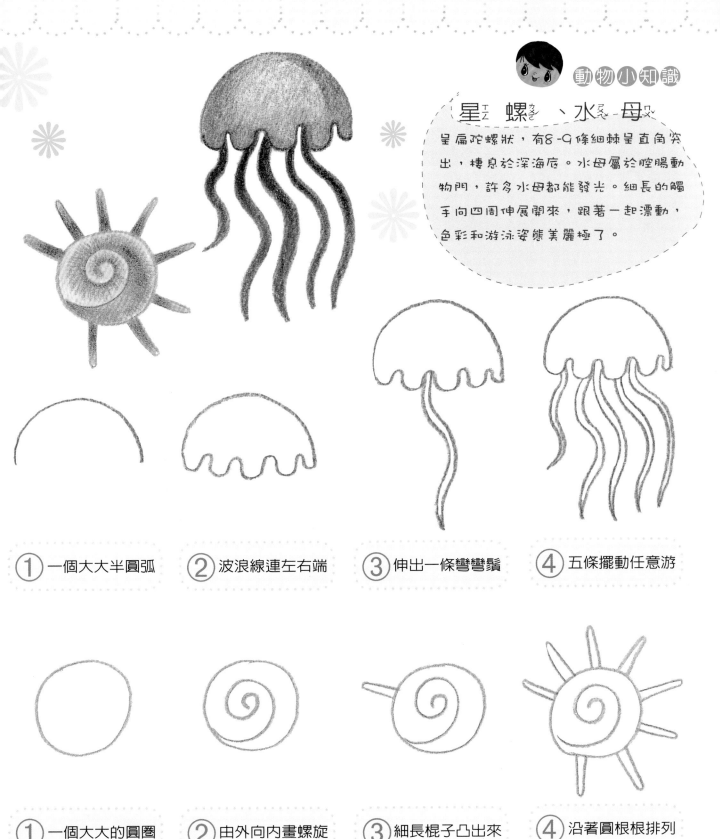

動物小知識

星ㄒㄧㄥ螺ㄌㄨㄛˊ、水ㄕㄨㄟˇ母ㄇㄨˇ

星螺呈陀螺狀，有8~9條細棘呈直角突出，棲息於深海底。水母屬於腔腸動物門，許多水母都能發光。細長的觸手向四周伸展開來，跟著一起漂動，色彩和游泳姿態美麗極了。

① 一個大大半圓弧

② 波浪線連左右端

③ 伸出一條彎彎鬚

④ 五條擺動任意游

① 一個大大的圓圈

② 由外向內畫螺旋

③ 細長棍子凸出來

④ 沿著圓根根排列

跟我一起畫

小ㄒㄧㄠˇ 丑ㄔㄡˇ 魚ㄩˊ

小丑魚只會躲在海葵裡面，雙鋸臉上都有一條或兩條白色條紋，好似京劇中的丑角，所以俗稱"小丑魚"。

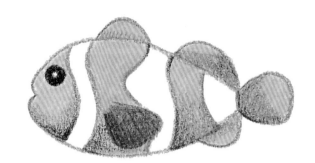

① 瓜子一端向內凹

② 尖尖一端連個尾

③ 上接小小的半圓

④ 右畫較大橢圓鰭

⑤ 下方橢圓弧線連

⑥ 中間一片缺個口

⑦ 大小圓圈包成眼

⑧ 由上而下彎曲線

動物小知識

珊^{ㄕㄢ} 瑚^{ㄏㄨˊ}

珊瑚是動物，珊瑚蟲(最小的生活單位)由許多細胞組成，牠會利用擺動的觸手，捕抓海水中的小型浮游動物來當作食物。

① 一個小小的圓圈　　② 外圍圈起一橢圓　　③ 大大圓弧蓋上邊

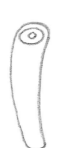

④ 彎彎直線接著連　　⑤ 圓圓半弧二邊接　　⑥ 忽左忽右向外長

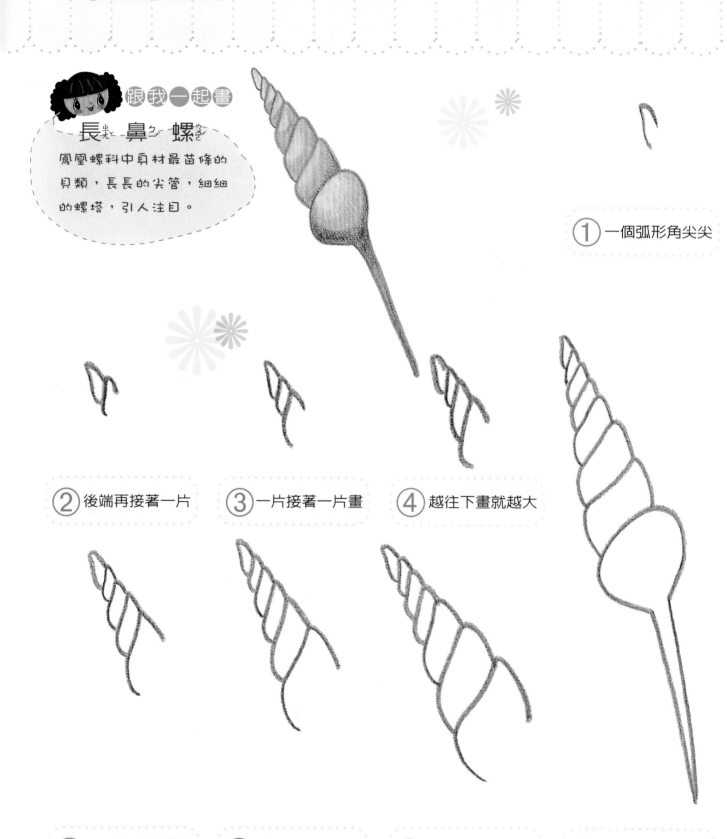

跟我一起畫

長鼻螺

鳳凰螺科中身材最苗條的貝類，長長的尖管，細細的螺塔，引人注目。

① 一個弧形角尖尖

② 後端再接著一片

③ 一片接著一片畫

④ 越往下畫就越大

⑤ 一邊較尖一邊圓

⑥ 第六片再接著畫

⑦ 第七片留出開口

⑧ 一個圓球長尖刺

動物小知識

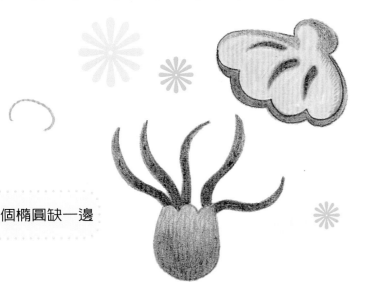

海葵、貝類

我們從臺灣前十五種漁獲產量的排名中，有四種是屬於貝類，牠具有很高的營養價值。

海葵的外表有像花瓣無數的觸手，吸附在岩石上或是挖洞居住在裡，大多生長在淺水的礁區。

① 一個橢圓缺一邊

② 二邊連起大弧線

③ 波浪邊緣接二端

④ 沿著波浪畫條線

⑤ 還有三隻細尖爪

① 一個橢圓上缺口

② 波浪線連起二邊

③ 彎彎曲曲的長蔓

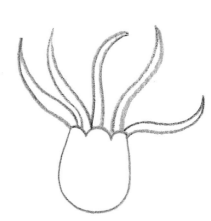

④ 頭尖尖尾連波浪

跟我一起畫

金_{ㄐㄧㄣ}魚_{ㄩˊ}

魚的前身是鯽魚，經過突變而來，據文獻記載，早在晉朝就有了金魚，鱗片發亮、金光閃閃，故有「金魚」的美名。

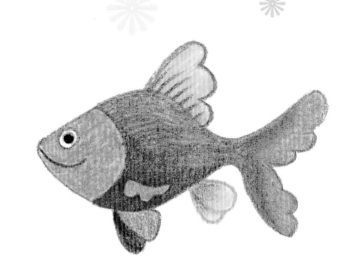

① 一片葉前小圓眼

② 缺口向外畫弧線

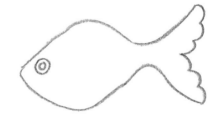

③ 波浪線向內連接

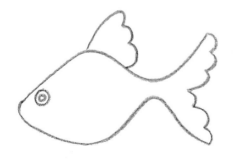

④ 上有波浪鰭一片

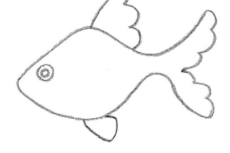

⑤ 下端小小三角鰭

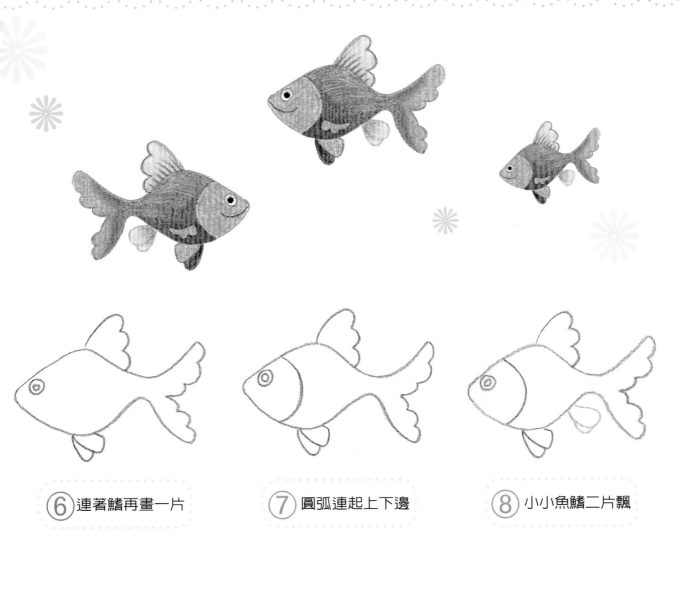

⑥ 連著鰭再畫一片　　⑦ 圓弧連起上下邊　　⑧ 小小魚鰭二片飄

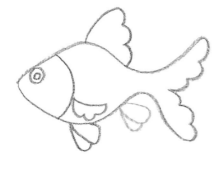
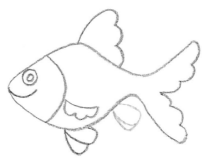

⑨ 彎彎弧線波浪邊　　⑩ 還有彎彎弧線嘴

 跟我一起畫

紅 蝦 子

蝦子對於溫度非常敏感，
所以只要冬天寒流來襲，
蝦子養殖戶們都非常害
怕，但只要注入比較溫暖
的地下水，蝦子就比較不
怕囉。

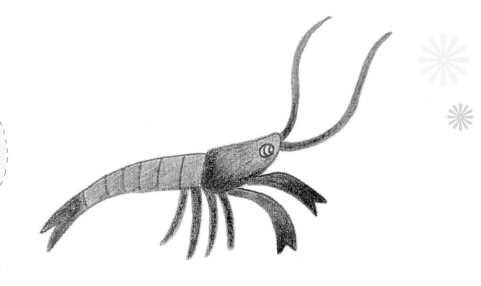

① 一個三角角圓圓

② 小圓內有二弧線

③ 細長身體尾相接

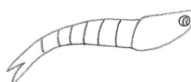
④ 上有一條條疊線

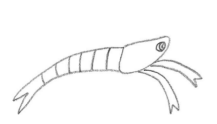
⑤ 細細長螯前端尖

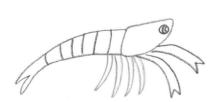
⑥ 還有細細的長腳

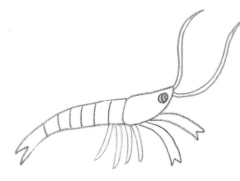
⑦ 二條蝦鬚彎曲長

動物小知識

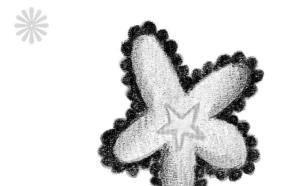
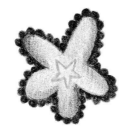

海星 ㄏㄞ ㄒㄧㄥ

海星的腳斷掉,不但活得好好的,還可以複製出一隻相同的海星也海星就是這種具有特異功能的神奇生物,這叫做「斷裂生殖」。

① 一個橢圓畫半邊　　② 小小半圓連著邊　　③ 左一片右也一片

④ 下端連著畫二片　　⑤ 小星星立在中間

海ㄏㄞˇ 星ㄒㄧㄥ

台灣南端沿岸所產海星種類不少，其顏色和形態皆富變化，常見橙色、棕色和紫色，也有呈藍色的，種類因地而異。

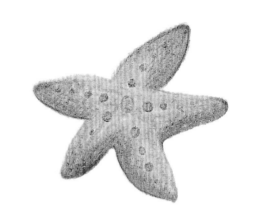

① 一個尖尖葉子形

② 右端連著另一片

③ 一片接著一片連

④ 大大小小的葉子

⑤ 最後一葉連二端

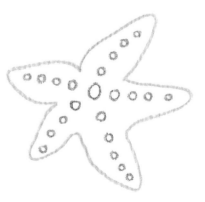

⑥ 中線排出小圓圈

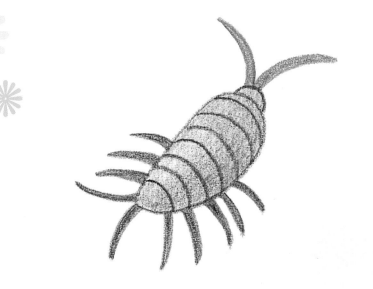

動物小知識

海（ㄏㄞˇ）蟑（ㄓㄤ）螂（ㄌㄤˊ）

海蟑螂是甲殼類動物，和蟑螂沒有太多關係，只是因為外形和運動方式，速度頗像小蟑螂，所以被稱為海蟑螂。

① 一個長橢圓尖尾

② 上有弧線疊著畫

③ 前端突起小半圓

④ 細尖長腳長身旁

⑤ 還有二條長觸鬚

跟我一起畫

海ㄏㄞˇ 馬ㄇㄚˇ

海馬是海龍魚的同類，尾會卷附在海藻上，行固定性生活。游泳時，直立身體，擺動胸鰭和背鰭，游泳前進。

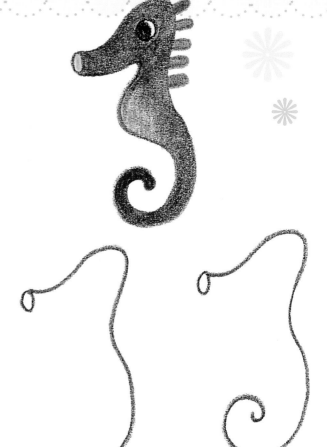

① 一個小小的橢圓　② 連著上端畫弧線　③ 接著向下彎波浪　④ 下端捲起一個圓

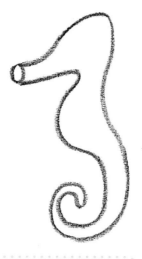

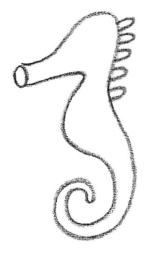

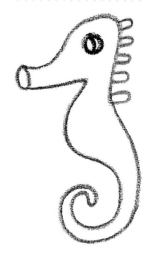

⑤ 向上連半圓小肚　⑥ 小橢圓與小肚接　⑦ 一根根小長橢圓　⑧ 小圓圈中畫弧線

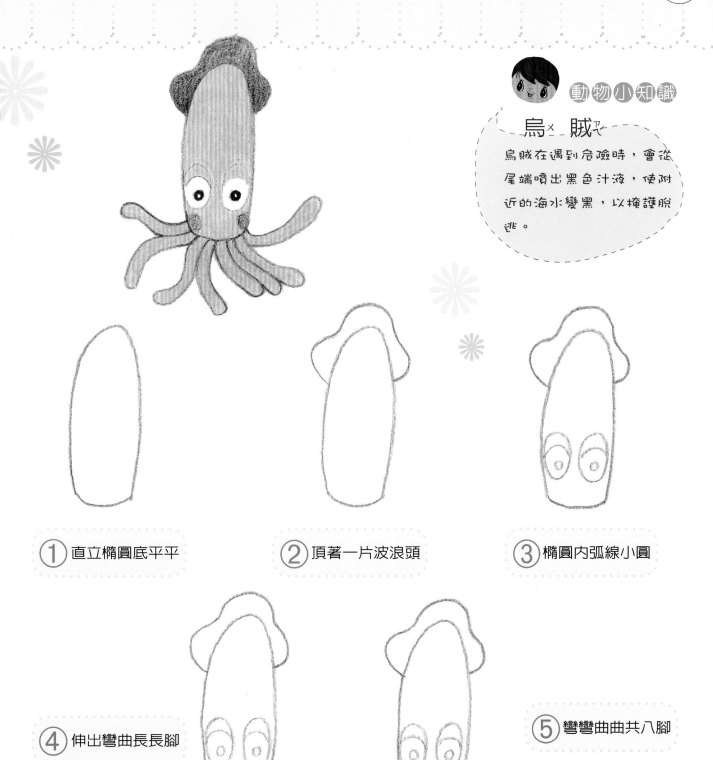

動物小知識

烏ㄨ 賊ㄗㄟˊ

烏賊在遇到危險時，會從尾端噴出黑色汁液，使附近的海水變黑，以掩護脫逃。

① 直立橢圓底平平

② 頂著一片波浪頭

③ 橢圓內弧線小圓

④ 伸出彎曲長長腳

⑤ 彎彎曲曲共八腳

跟我一起畫

烏ˇ 賊ˊ

烏賊海洋動物，俗稱"墨魚"或"墨斗魚"。烏賊是軟體動物，海洋中最成功的逃脫大師，手腳的速度快到令人類汗顏。

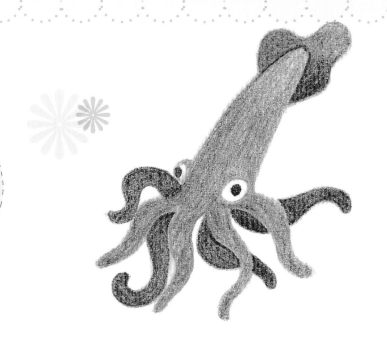

① 一個三角頂圓圓　② 接著四條彎曲腳　③ 左邊彎出一條腳　④ 一條細根彎又彎

⑤ 向後彎又向前彎　⑥ 右邊再連跟細條　⑦ 頭上戴頂波浪帽　⑧ 二個圓圓大眼睛

動物小知識

芋ㄩˋ螺ㄌㄨㄛˊ

芋螺具有很低的螺塔和很大的體形，整個貝殼略呈倒圓錐型。芋螺的口十分狹長，口蓋退化而變得很小。

① 長橢圓上圓下尖

② 沿著外圍畫條線

③ 一條線分出中線

④ 大大圓弧蓋上面

⑤ 小圓弧蓋大弧線

⑥ 凸出尖尖小圓頂

斑鹿弓背魚

魚體壯健，生長快速，易於飼養。喜愛夜間行動，且不會主動殘殺其他大型魚類但有吃小魚的習性。

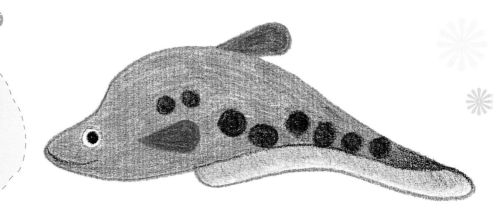

① 一個三角角圓圓

② 一條弧線彎成嘴

③ 大大眼睛圓又圓

④ 身連著頭弓起背

⑤ 二邊相連尖尖尾

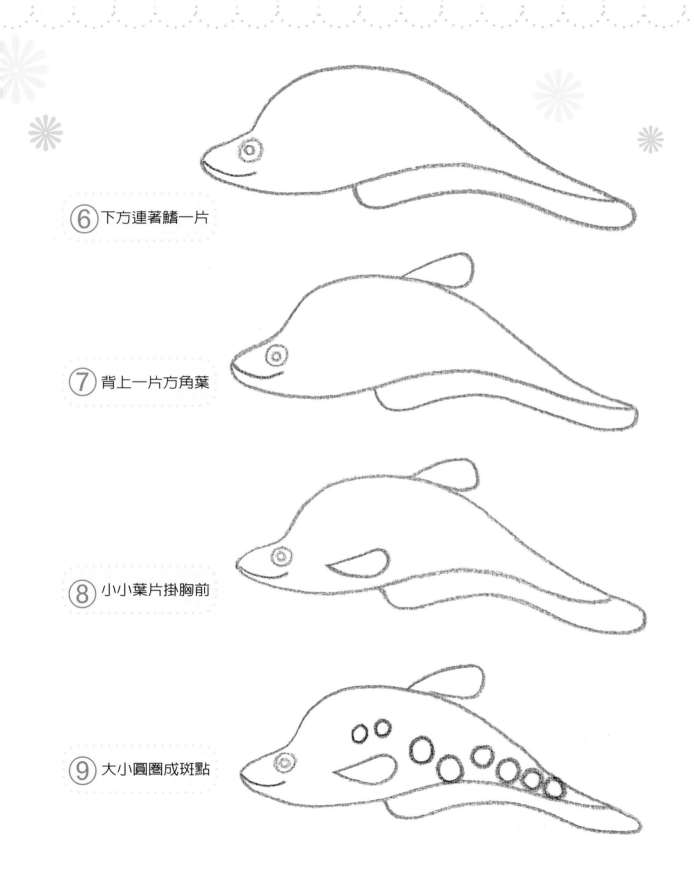

⑥ 下方連著鰭一片

⑦ 背上一片方角葉

⑧ 小小葉片掛胸前

⑨ 大小圓圈成斑點

跟我一起畫

寄ㄐㄧ 居ㄐㄩ 蟹ㄒㄧㄝˋ

水生寄居蟹都居住在礁
石、礁岩區，大致上潮水
最低的位置和高潮線的水
池中都有寄居蟹的蹤跡。

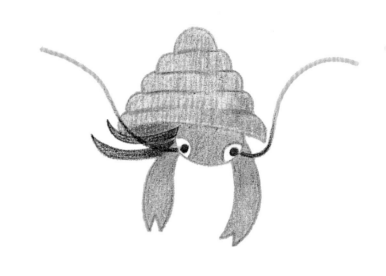

① 一個三角波浪邊

② 下面一個半圓形

③ 左右各有半圓弧

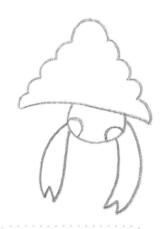

④ 伸出鉗子般長螯

⑤ 後有細細長彎腳

⑥ 觸鬚彎彎長又長

動物小知識

寄ㄐㄧˋ居ㄐㄩ蟹ㄒㄧㄝˋ

多變的海岸地形,當然孕育出許多的生命。其中寄居蟹及貝類有如我們的清道夫在潮間帶穿梭著。

① 大小橢圓疊一起

② 穿過一條橢圓線

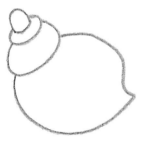

③ 下接圓形一角尖

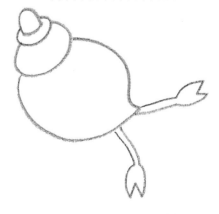

④ 伸出細長的尖螯

⑤ 還有小小的圓眼

⑥ 彎彎長腳細又長

跟我一起畫

章 魚

章魚屬於軟體動物。章魚
與眾不同的是，它有八隻
像帶子一樣長的腳，彎彎
曲曲地漂浮在水中，漁
民們又把章魚稱為"八帶
魚"。

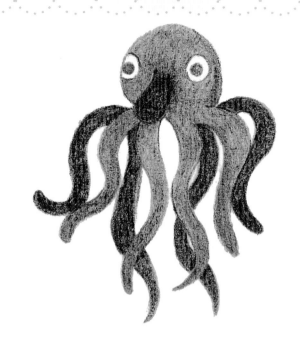

① 一個大圓缺個口

② 向下伸出長長嘴

③ 一個小圓畫前頭

④ 二個眼睛圓又圓

⑤ 一條波浪細長長

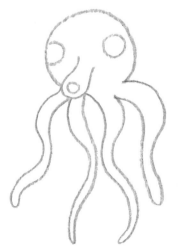

⑥ 連著缺口畫四條

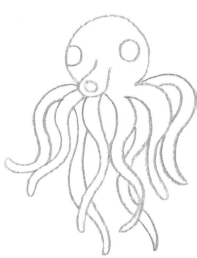

⑦ 一隻章魚八隻腳

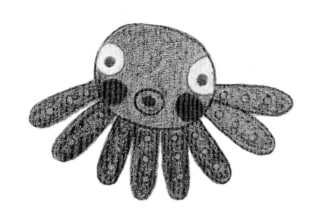

 動物小知識

章 魚

提起章魚，它可是海洋裡的“一霸”。章魚力大無比、忍好鬥、足智多謀、不少海洋動物都怕它。

① 一個橢圓大又圓

② 二邊半圓內小圓

③ 大圓小圓疊一起

④ 長長橢圓三小圓

⑤ 排排站共八隻腳

跟我一起畫

硬公珊弓瑚戶

珊瑚是屬於腔腸動物，其中最小的生存單位是「珊瑚蟲」。單獨一個的珊瑚蟲可以分裂或出芽方式形成更多的新珊瑚蟲，這個時後眾多的珊瑚蟲就稱之為「珊瑚群體」。

① 一個愛心接長條

② 左邊一條右一條

③ 直直長線接二端

④ 右邊重複做一次

⑤ 下有彎彎愛心線

⑥ 長方連起左右端

蝦ㄒㄧㄚ 子ㄗ˙

傍晚時分，蝦子開始出來
活動覓食此時最容易發現
蝦子的蹤跡。夜晚在河邊
看到河裡發光的小綠點，
那就是蝦子的眼睛。

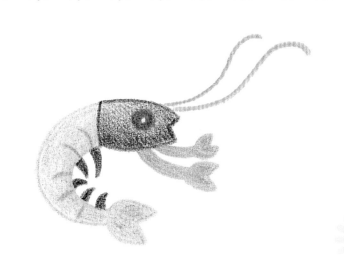

① 缺個三角底平平

② 大圓小圓包成眼

③ 彎彎弧線連著鉗

④ 一邊畫出放射線

⑤ 細細長腳向內彎

⑥ 細細長螯向前伸

⑦ 波浪觸鬚長又長

跟我一起畫

螃_{ㄆㄤ} 蟹_{ㄒㄧㄝ}

螃蟹全身都被包圍在堅硬的甲殼中，最主要的運動器官是胸部那五對腳，第一對鉗腳被用來捕捉獵物，對抗敵手和吸引異性。

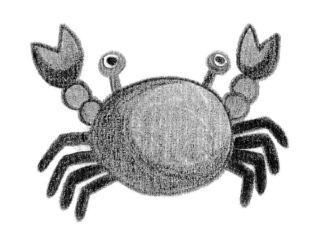

① 一個橢圓大又圓

② 二個半圓接著螯

③ 左邊一個右一個

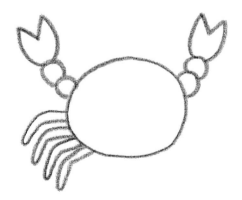

④ 細長彎曲四隻腳

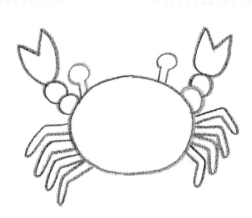

⑤ 上端伸出小圓眼

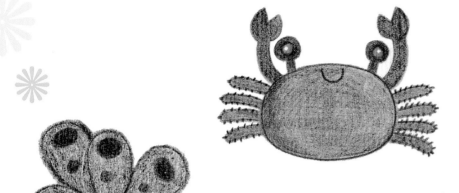

螃ㄆㄤˊ蟹ㄒㄧㄝˋ、珊ㄕㄢ瑚ㄏㄨˊ

熱帶的台灣一年四季裡,可以在宜人的天候中觀察到多樣的螃蟹。台灣除了東海岸壯闊的岩岸、西海岸平緩的沙岸以外,也擁有美麗、珍貴的珊瑚礁海岸。

① 一個橢圓大又圓　② 左右彎出長鉗螯　③ 左右二邊四長腳　④ 伸出二個圓圓眼

① 一個圓圈圓又圓　② 下面冒出小圓圈　③ 橢圓上圓下又尖　④ 向外畫出一片片

跟我一起畫

安ㄢ 康ㄎㄤ 魚ㄩˊ

安康魚又名蛤蟆魚、老頭魚、醜
婆等，雌性安康魚的頭上方有個
大吊燈，誘捕那些趨光的魚蝦
類，安康魚基本上是吃等食的，
美味總是送到它的口邊。

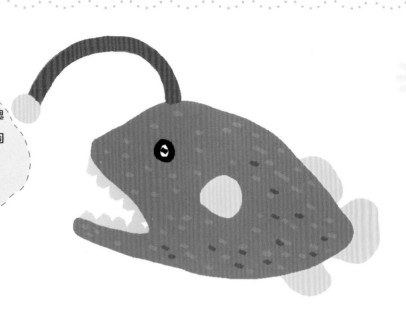

① 一個瓜子缺一端

② 向內彎出大大嘴

③ 小小胸鰭掛胸前

④ 三片小葉掛身尾

⑤ 鋸齒小牙排上下

⑥ 向外伸出長釣竿

⑦ 還有小小圓亮燈

⑧ 圓圓眼睛黑黑點

 動物小知識

河ㄏㄜˊ 豚ㄊㄨㄣˊ

河豚是暖水性海洋底棲魚類，身體渾圓、頭胸部大腹尾部小，背上有鮮艷的斑紋或色彩，體表無鱗，光滑或有細刺。

①水滴身體頭圓圓

②三片小葉連著尾

③一個橢圓畫中線

④彎彎弧線身中連

⑤大大小小的圓點

⑥還有大小圓圓眼

跟我一起畫

飛　魚

飛魚平時在溫暖的海洋水面上游水，受到驚嚇或被大型的肉食性魚追趕時，會使用發達的尾鰭加速，展開向翅膀的胸鰭飛向空中。

① 一個長長扁橢圓

② 畫出中線和胸前

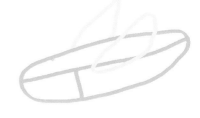

③ 二片魚鰭像翅膀

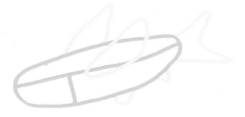

④ 尖尖尾鰭和腹鰭

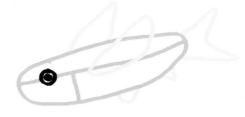

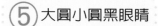

⑤ 大圓小圓黑眼睛

動物小知識

海葵

小丑魚、蝦、蟹和寄居蟹等許多動物也常和海葵共生，在潮間帶的岩縫或潮池中都常可發現到，其色彩通常很鮮豔。

① 波浪葉子向上長　② 一個長方下圓弧　③ 身上還有疊疊線

① 一個花朵六個瓣　② 又小有圓的花心　③ 身體方方線疊疊

① 觸手抖抖像花瓣　② 中間畫出小圓心　③ 還有方方的身體

 跟我一起畫

 熱ㄖㄜˋ 帶ㄉㄞˋ 魚ㄩˊ

熱帶魚的老家主要在東南亞、中美洲、南美洲和非洲等地，其中，以南美洲的亞馬遜河水系出產的種類最多、形態最美。

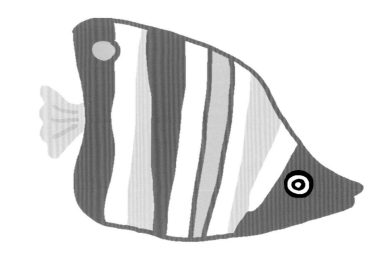

① 弧線上尖又下圓

② 向右連成尖尖嘴

③ 扇形尾鰭波浪邊

④ 上有小圓下有眼

⑤ 條條直線上下連

⑥ 魚鰭上畫三疊線

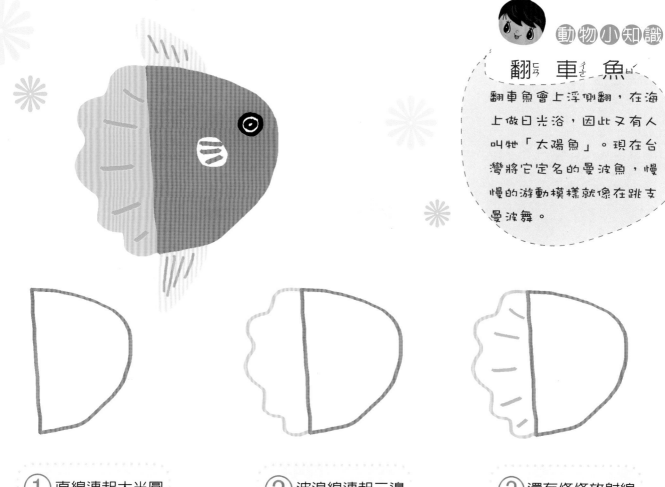

動物小知識

翻ㄈㄢ 車ㄔㄜ 魚ㄩˊ

翻車魚會上浮側翻，在海上做日光浴，因此又有人叫牠「太陽魚」。現在台灣將它定名的曼波魚，慢慢的游動模樣就像在跳支曼波舞。

① 直線連起大半圓

② 波浪線連起二邊

③ 還有條條放射線

④ 小小胸鰭像葉子

⑤ 上下三角形魚鰭

⑥ 大圓小圓畫成眼

跟我一起畫

大ㄉㄚˋ 琵ㄆㄧˊ 琶ㄆㄚˊ 螺ㄌㄨㄛˊ

螺塔不明顯，體層膨大，
殼表有紫褐色不規則斑紋，
殼口內呈紫色而無口蓋，
殼長約8公分。

① 一個小小的圓圈

② 螺旋接著小圓繞

③ 順時針的向外繞

④ 繞到上頭停下來

⑤ 直線連起上下邊

魟ㄏㄨㄥˊ 魚ㄩˊ

魟魚是以形如翅膀形狀的胸鰭，以波浪狀的擺動方式來游動，就如同在水中飛翔一樣，非常美麗。

① 一個三角角圓圓

② 彎彎尾巴連身旁

③ 三角二側小疊線

④ 小小圓點排中線

⑤ 尾巴左右葉子鰭

⑥ 上有條條的疊線

⑦ 前端二個小圓眼

跟我一起畫

青蛇

喜歡攀附在樹枝或石頭上，攻擊性強，頭部呈三角形，有明顯的頰窩。可用以感熱。

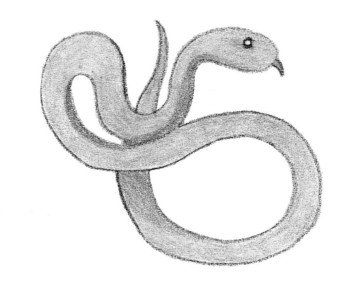

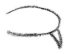

① 半個橢圓吐尖蛇　② 小小眼睛畫前頭　③ 細細身體連著頭　④ 一個圓弧向上彎

⑤ 彎彎曲曲平行畫　⑥ 一個大圓圈起來　⑦ 沿著尖角拋出線　⑧ 頭後伸出尖尖尾

動物小知識

青ㄑㄧㄥ 蛙ㄨㄚ

青蛙捕食大量田間害蟲，
是對人類有益的動物。而
青蛙在水中產卵、形成蝌
蚪、再成為青蛙。

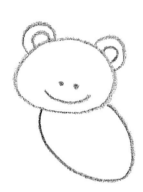

① 一個饅頭大又圓　② 上面凸起二半圓　③ 前端二點一弧線　④ 半個橢圓頭下連

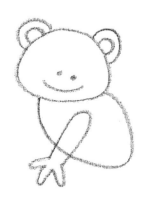

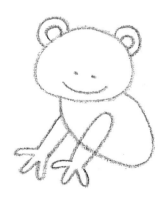

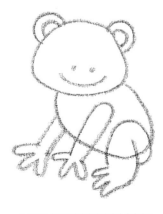

⑤ 細長的腳三個蹼　⑥ 左右各畫出前腳　⑦ 胖胖後腳彎折站

跟我一起畫

海ㄏㄞˇ 龜ㄍㄨㄟ

海龜的腳為適應長途游泳,演化成船槳狀。海龜的演化歷史悠久,可追朔到白堊紀時期,海龜喜歡熱帶及溫帶淺海水域,以肺呼吸。

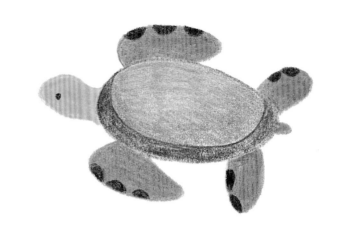

① 橢圓前端角尖尖

② 下端一個小小眼

③ 扁形雞蛋連著頭

④ 沿著蛋形畫圓弧

⑤ 翅膀一片身下連

⑥ 上下二側各一片

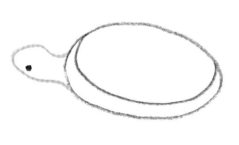

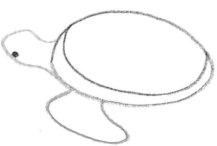

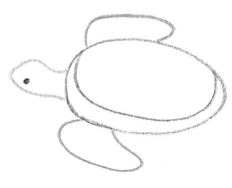

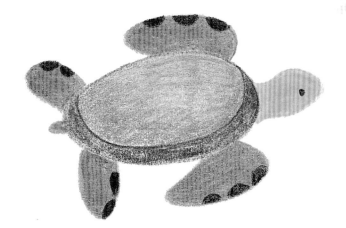
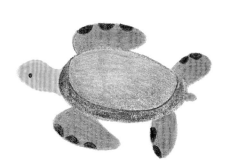

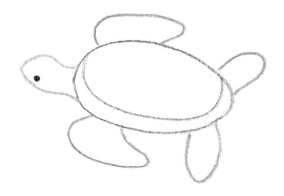

⑦ 長長橢圓畫尾端

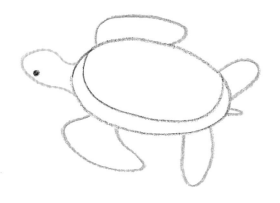

⑧ 小小尾巴細又短

跟我一起畫

烏× 龜ㄍㄨㄟ

烏龜是爬蟲類動物，身體外面包著一個堅硬的龜甲，遇到敵人的時候，龜的頭、頸、腳一齊縮到龜甲裡，敵人就對牠沒辦法了。

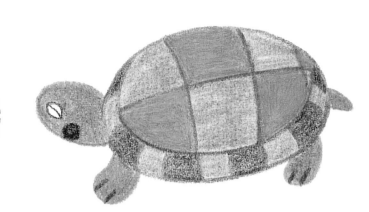

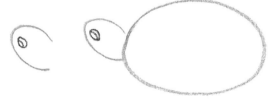
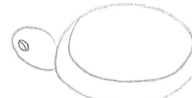

① 一個橢圓缺一邊　② 橢圓小眼畫弧線　③ 大大蛋形當龜殼　④ 一個弧形沿邊畫

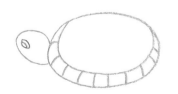
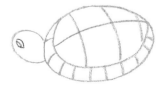
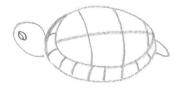
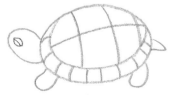

⑤ 向下畫出放射線　⑥ 殼上交叉格子線　⑦ 尾端小小尖尾巴　⑧ 短小圓頭的小腳

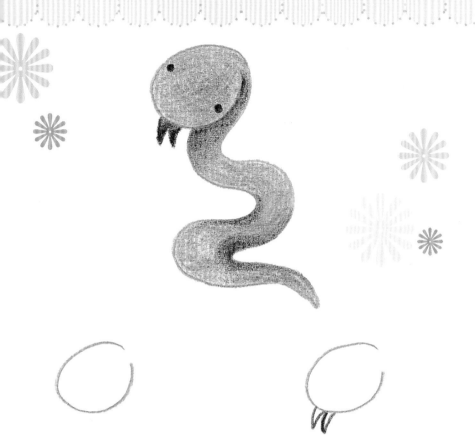

小ㄒㄧㄠˇ　蛇ㄕㄜˊ

大蛇將卵盤得很嚴實，別的
動物幾乎看不見有蛇卵。不
僅可以保持卵的溫度，還可
以避免敵害來偷吃蛇卵。直
到蛇要孵化出來前，母蛇才
鬆開身子，讓小蛇從蛋裡爬
出來。

① 一個雞蛋上缺口

② 吐出二尖角舌頭

③ 連著缺口畫弧線

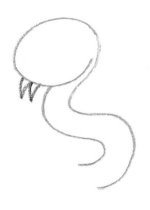

④ 彎左彎右平行畫

⑤ 尾端連成細尖角

⑥ 二個小小的圓眼

跟我一起畫

樹ㄕㄨ 蛙ㄨㄚ

樹蛙是翠綠色的肉食性兩棲類動物,以蟲、蟻為食。樹蛙的指端大如吸盤,這使得牠能在樹枝間自在的爬上爬下。

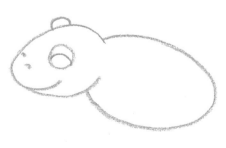

① 橢圓前端圓尖尖

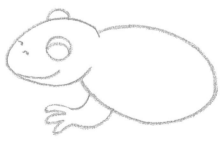

② 二個圓圓的眼睛

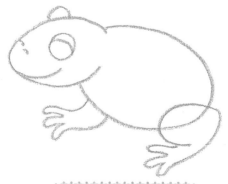

③ 二個小弧一大弧

④ 橢圓身體連著頭

⑤ 彎彎的腳三個蹼

⑥ 半個圓弧連著腳

動物小知識

百步蛇

百步蛇為短胖型的身材，可長到非常胖，身體卻不會太長，身上美麗的花紋是排灣族常用的圖騰。

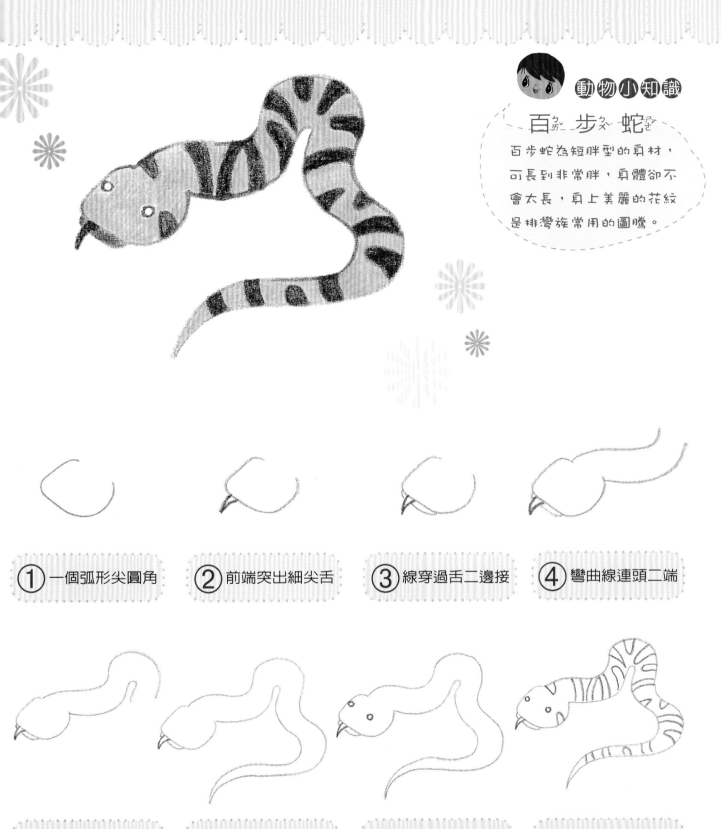

① 一個弧形尖圓角

② 前端突出細尖舌

③ 線穿過舌二邊接

④ 彎曲線連頭二端

⑤ 彎曲身體線平行

⑥ 尾端連成細尖尖

⑦ 二個眼睛小又圓

⑧ 線條紋路身上畫

跟我一起畫

眼鏡蛇

眼鏡蛇是一種毒蛇，在牠
受到驚嚇時會昂起頭來，
將頭變成扁平狀。通常不
會主動攻擊人，愛吃蛙
類。

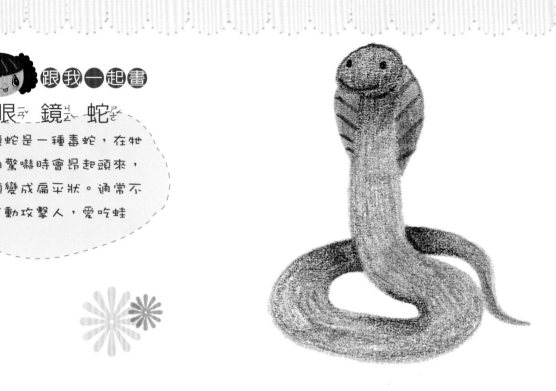

① 一個小小的橢圓

② 畫出一道圓弧線

③ 還有二個小眼睛

④ 脖子直立連著頭

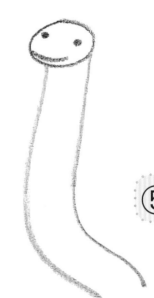

⑤ 圓弧彎曲平行畫

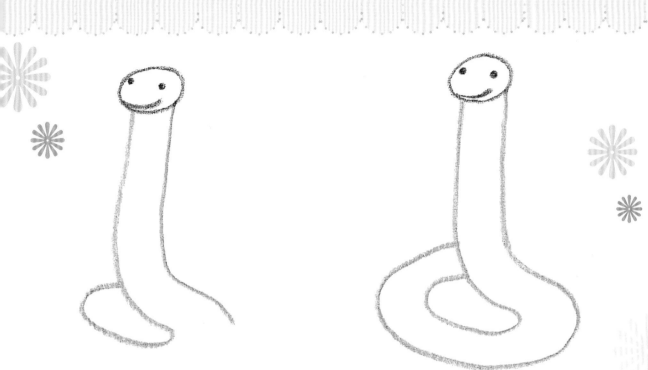

⑥ 左線向後勾圓弧

⑦ 右線包起左圓弧

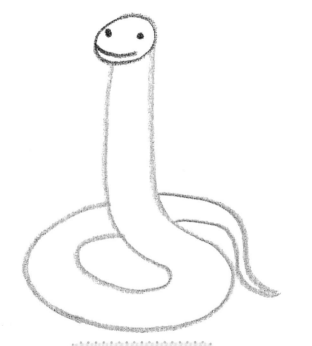

⑧ 細長尖尾伸出來

⑨ 二弧線連頭二邊

跟我一起畫

鱉 ㄅㄧㄝ

甲魚俗稱鱉，甲魚向來被
認為是一種營養豐富且味
道鮮美的珍貴經濟動物及
高級滋補食品。

① 半個圓弧凸尖角

② 上畫半圓下一圓

③ 圓內二個半弧線

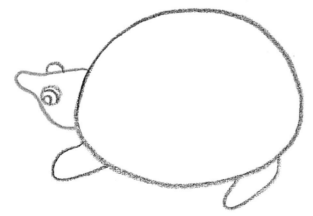

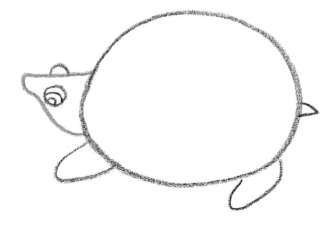

④ 蛋形身體二小腳

⑤ 還有一節小尾巴

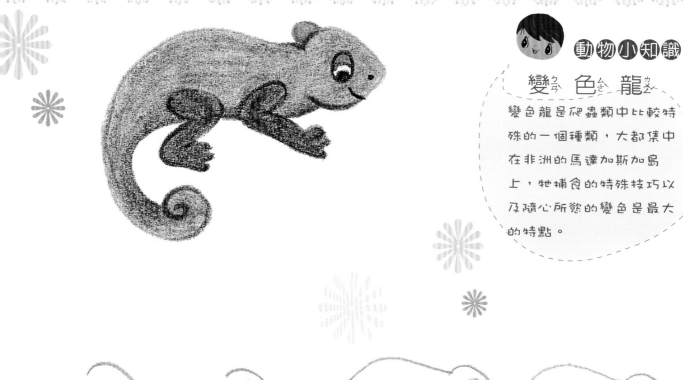

動物小知識

變ㄅㄧㄢˋ 色ㄙㄜˋ 龍ㄌㄨㄥˊ

變色龍是爬蟲類中比較特殊的一個種類，大都集中在非洲的馬達加斯加島上，牠捕食的特殊技巧以及隨心所慾的變色是最大的特點。

① 一個圓弧前端尖　② 橢圓眼睛二弧線　③ 連出身體彎長尾　④ 尾端一個小圓圈

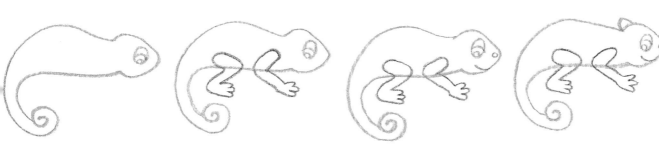

⑤ 沿著小圓畫小勾　⑥ 前後二腳彎曲伸　⑦ 頭前小圓弧線嘴　⑧ 頭頂突出一小圓

快樂塗鴉畫-3

海 空 生 物

出版者	新形象出版事業有限公司
負責人	陳偉賢
地址	台北縣中和市235中和路322號8樓之1
電話	(02)2927-8446　(02)2920-7133
傳真	(02)2922-9041
圖・文	胡瑞娟
總策劃	陳偉賢
執行企劃	黃筱晴
製版所	興旺彩色印刷製版有限公司
印刷所	利林印刷股份有限公司

總代理	北星圖書事業股份有限公司
地址	台北縣永和市234中正路462號5樓
門市	北星圖書事業股份有限公司
地址	台北縣永和市234中正路498號
電話	(02)2922-9000
傳真	(02)2922-9041
網址	www.nsbooks.com.tw
郵撥帳號	0544500-7北星圖書帳戶
本版發行	2006 年 9 月　第一版第一刷
定價	NT$280元整

行政院新聞局出版事業登記證/局版台業字第3928號

經濟部公司執照/76建三辛字第214743號

國家圖書館出版品預行編目資料

海空生物　/胡瑞娟圖.文.--第一版.-- 臺北
縣中和市：新形象，2006[民95]
　　面　：　公分--（快樂塗鴉畫；3）
　ISBN 957-2035-82-7(平裝)
　ISBN 978-957-2035-82-5(平裝)
　1. 兒童畫　2.勞作
　947.47　　　　　　　　　　95013883